翁真如 繪

重物物篇

●出版說明●

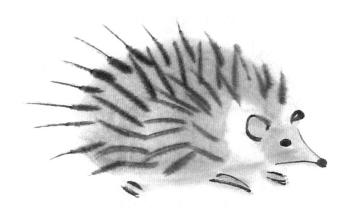

中國畫是中國藝術中的一塊瑰寶,深獲大眾喜愛,然而不少人都怯於對毛筆、墨法的不熟悉而不敢學習。有鑑於此,《想畫就畫》嘗試拋開深奧的理論,以最簡單的圖示及教學視頻,讓有興趣的人士自學中國畫。

全套書按照傳統中國畫分類,分為花卉篇、蔬果篇、鳥禽篇、動物篇、魚蟲篇、山水篇六冊。每冊均包含二十幅畫作,畫作以分格展示步驟,並附有教學示範視頻,實屬珍貴,十分有助於初學者練習模仿。

全書刻意不加任何文字解說,讓初學者免受於理論內容的困擾,而能非常直觀地透過圖示及教學視頻習畫。無論有沒有學過中國畫或書法理論,大人小朋友均可以嘗試跟着繪畫。

學習完畢此套書後,如想繼續進一步加深對中國畫認識和學習,則可以參閱翁真如教授另一本著作《中國畫入門》,該書從學理分析到技巧應用,詳細講解示範各類題材的畫法,相信必能讓中國畫的愛好者獲得更全面的知識。

● 作者簡介 ●

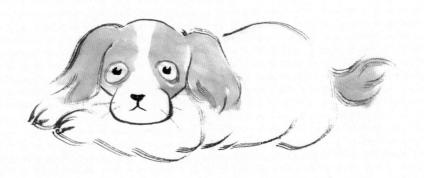

翁真如,一九四六年生,廣東梅州人。澳洲太平紳士,澳洲美術家協會主席,澳洲書法家協會主席,香港嶺南畫派趙少昂教授入室弟子,七十年代移居澳洲。中國傳媒大學、北京林業大學、山東大學、西北大學、河南大學等中國多所大學客座教授,中國美術學院國際美術教育交流委員,中國文化部中國文化藝術發展促進會榮譽會長,中國國際書畫藝術研究會顧問,中國華僑國際文化交流促進會理事,廣州藝博院趙少昂專資理事,以及李可染藝術館、高劍父高奇峰紀念館、中國長城書畫院等名譽藝術顧問。

翁真如曾先後在中、美、英、德等十多個國家

舉辦畫展,並獲得中國美術館和很多國家藝術館收藏。著作有《翁真如繪畫藝術散論》、《中國畫入門》、《藝海履痕》等二十餘種。二〇〇〇年翁真如贈送作品給悉尼奧運會,二〇〇八年贈送作品給北京奧運會,二〇二二年贈送作品給北京冬季奧運會。其作品先後進入北京保利、朵雲軒、瀚海、嘉德等拍賣行春秋大拍和國際藝術品拍賣市場。曾獲澳洲藝術界傑出人士獎,美英多項藝術界傑出獎,多次榮獲澳洲國慶日聯邦政府頒發社會(藝術)貢獻獎和多元文化貢獻獎。二〇一二年翁真如藝術創作室設於北京798創意廣場和翁真如美術館落成於廣東番禺。

● 畫具 ●

寫畫需要準備的工具:

- 1 支小狼毫筆
- ●宣紙
- 2 支中羊毫筆 1 盒管裝國畫顏料
- 1小瓶墨汁
- 1 個塑料調色盤

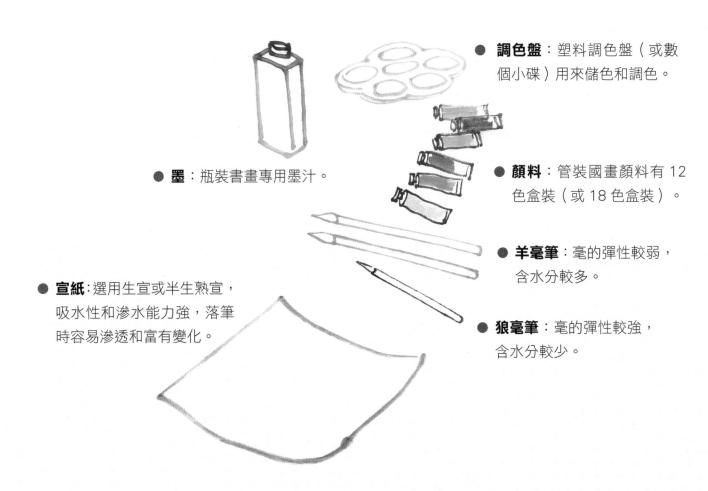

● 運筆的方法 ●

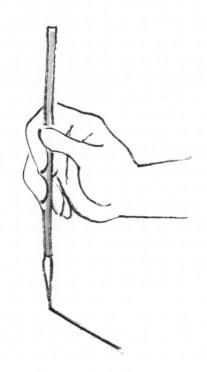

正鋒

筆鋒垂直於紙面,用筆時筆鋒在筆道中間,畫 出的線條圓實厚重。

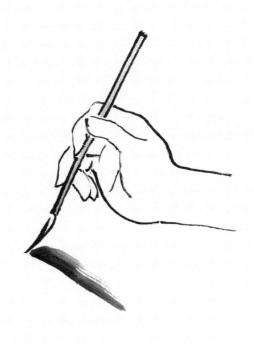

側鋒

筆鋒與紙面形成一定的角度,用筆時筆鋒偏在一邊,畫出的線條效果有濃淡乾濕的變化,也可用於染色。

● 目録 ●

	出版說明	ii
	作者簡介	iii
ore this is the same	畫具	iv
Land I	運筆的方法	V
	CON	

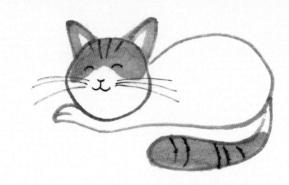

E3 EEL	2
刺蝟	4
貓	6
蛇	8
狐狸	10
兔	12
狗	14
松鼠	16
鹿	18
馬盧	20

熊貓	22
猴	24
羊	26
豬	28
樹熊	30
斑馬	32
長頸鹿	34
牛	36
馬	38
虎	40

• 鼠 •

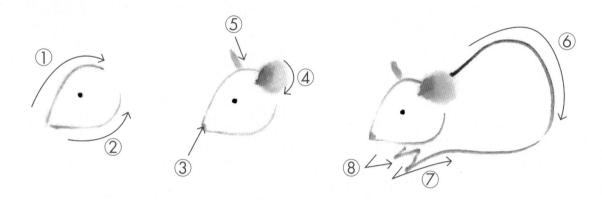

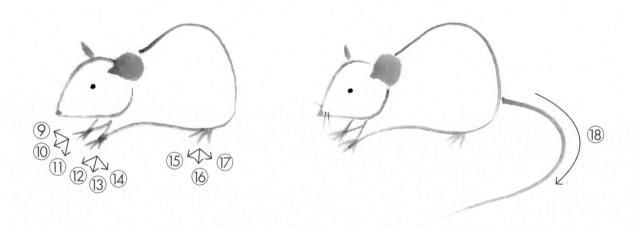

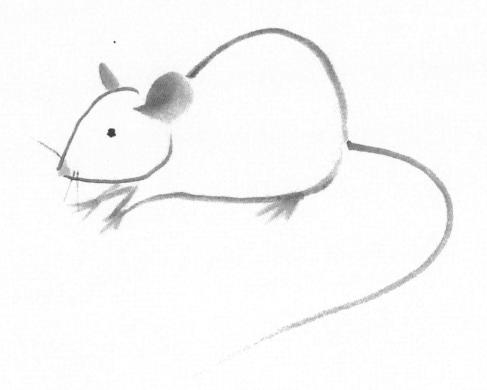

• 刺蝟 •

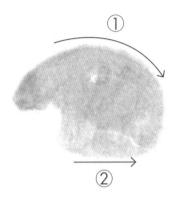

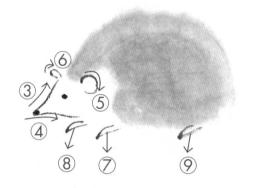

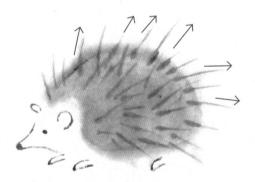

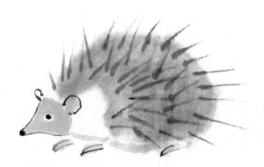

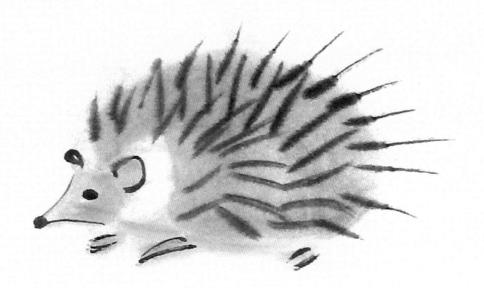

● 貓 ●

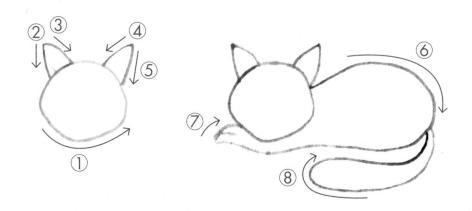

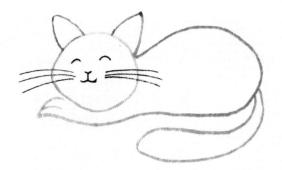

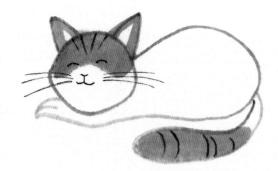

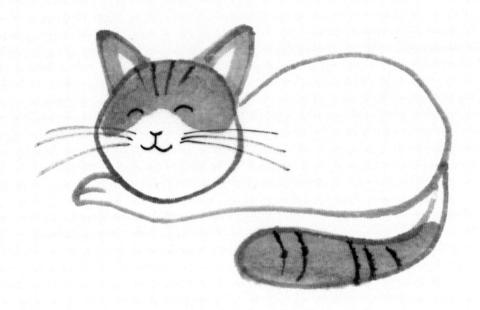

•• 蛇 ••

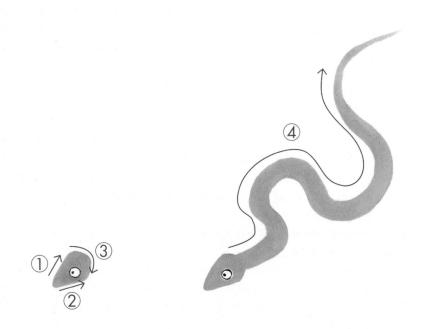

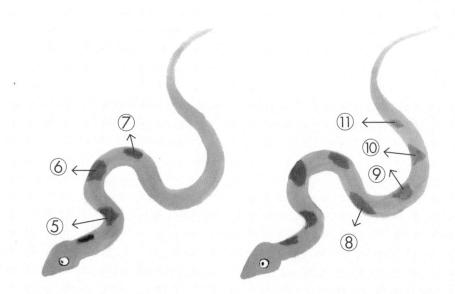

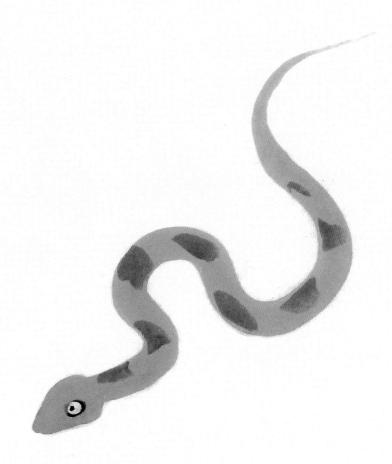

- 狐狸 -

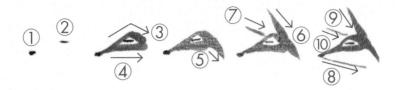

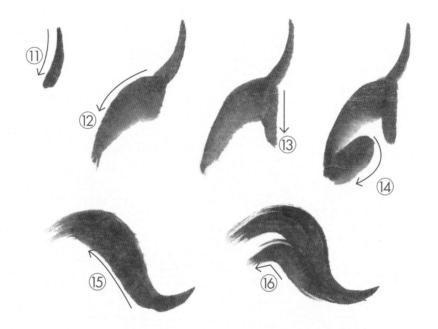

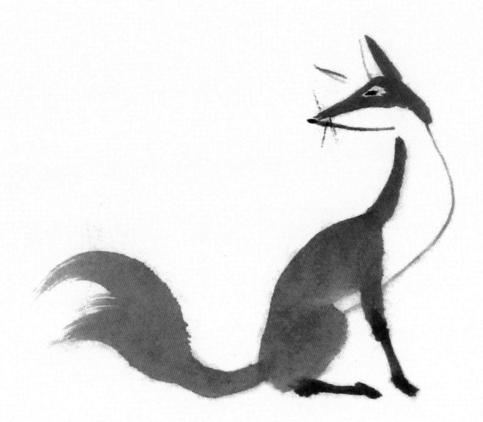

• 兔 •

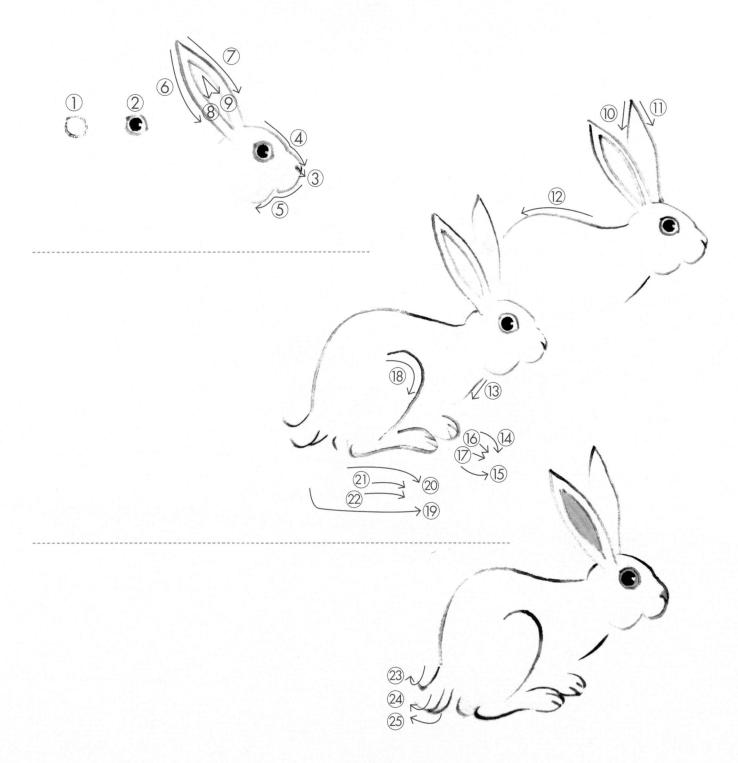

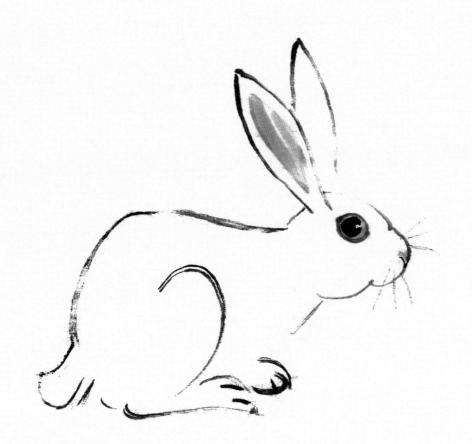

• 狗 •

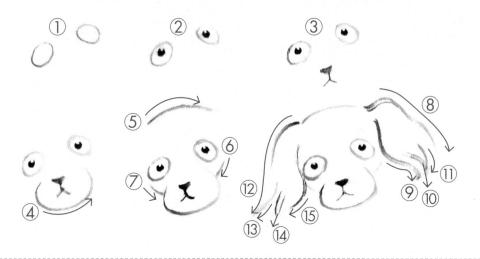

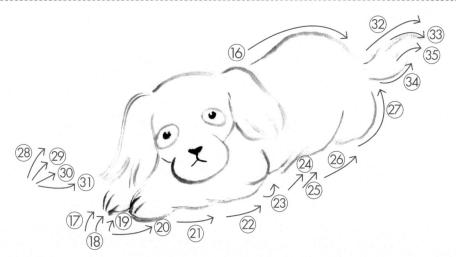

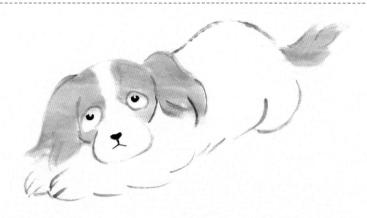

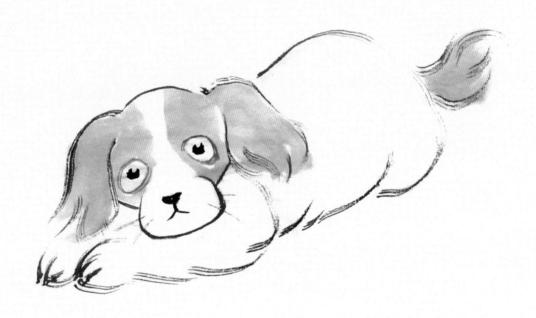

• 松鼠 •

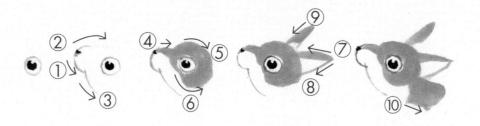

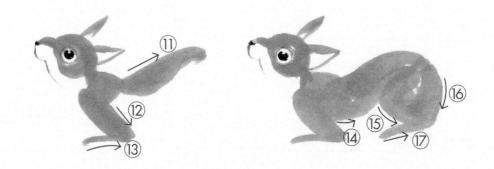

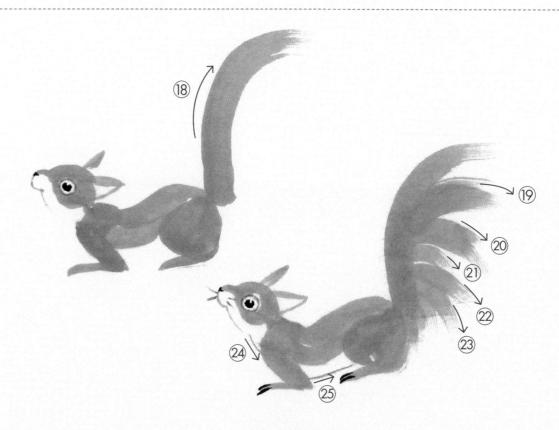

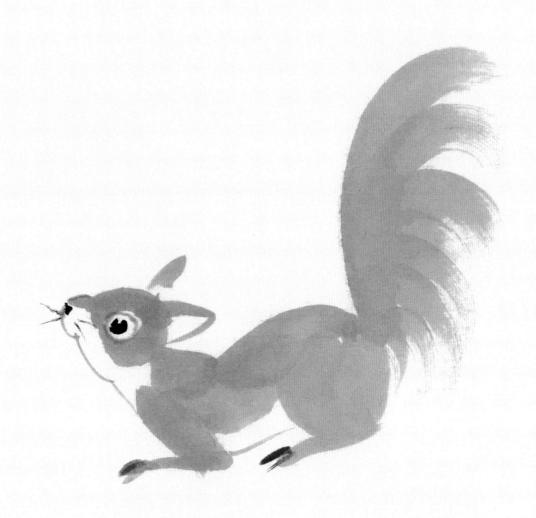

• 鹿 •

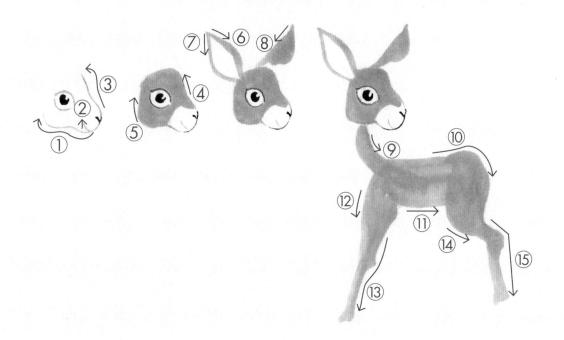

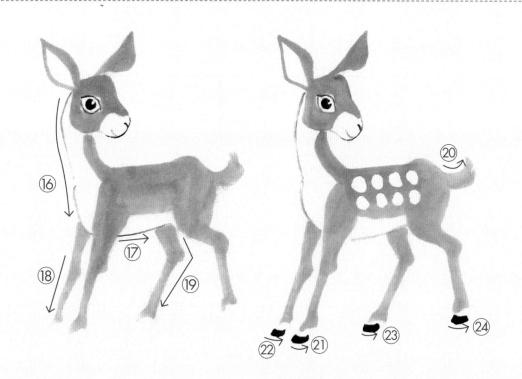

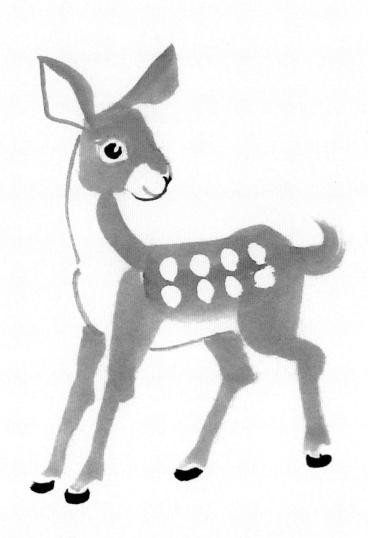

•• 馬盧 ••

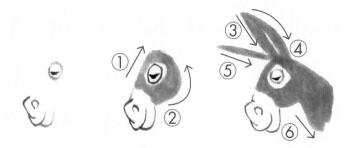

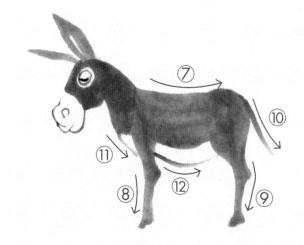

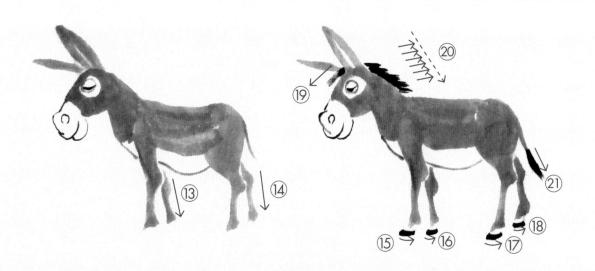

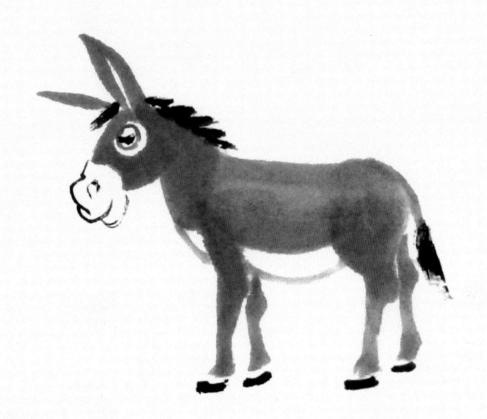

••熊貓 ••

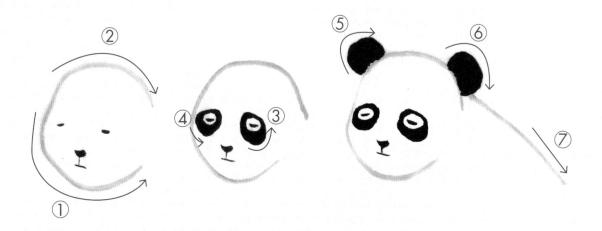

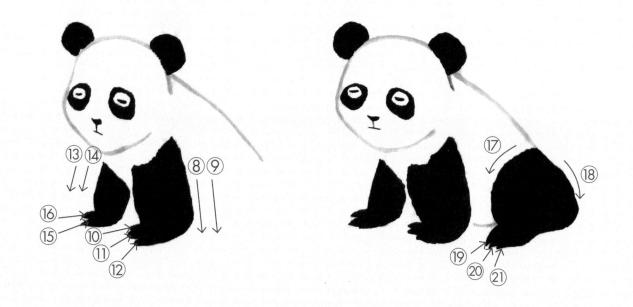

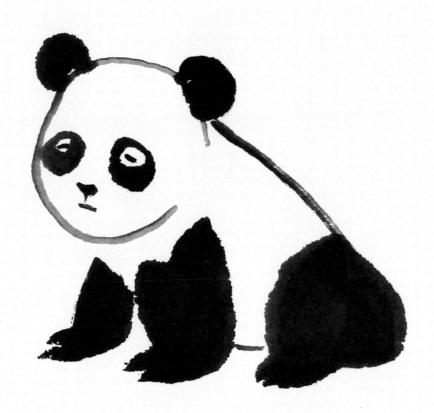

→猴 →

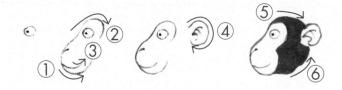

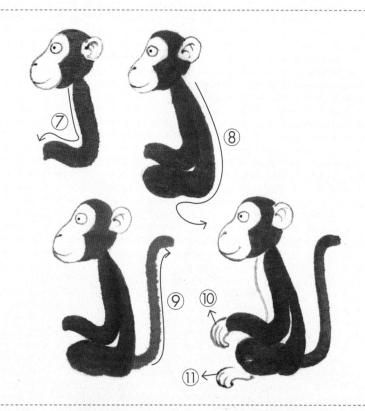

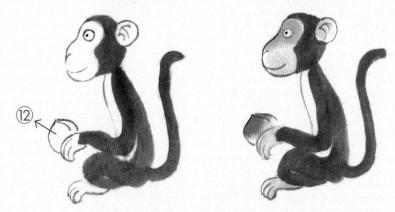

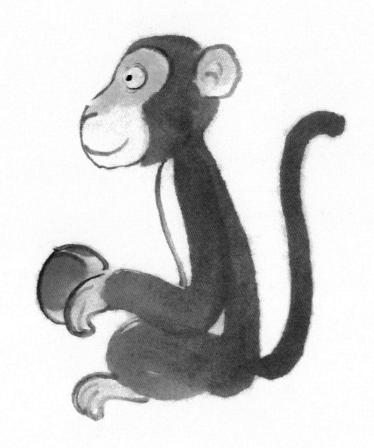

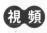

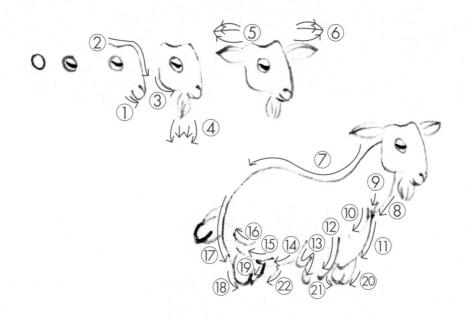

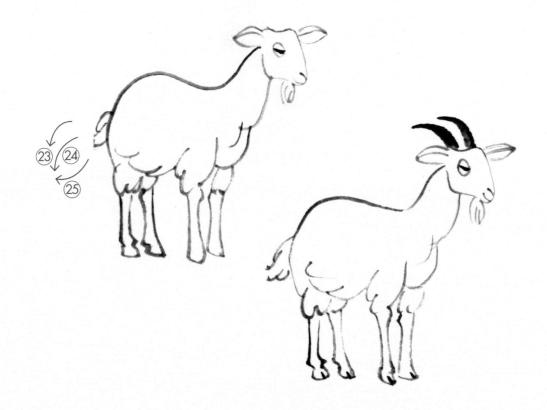

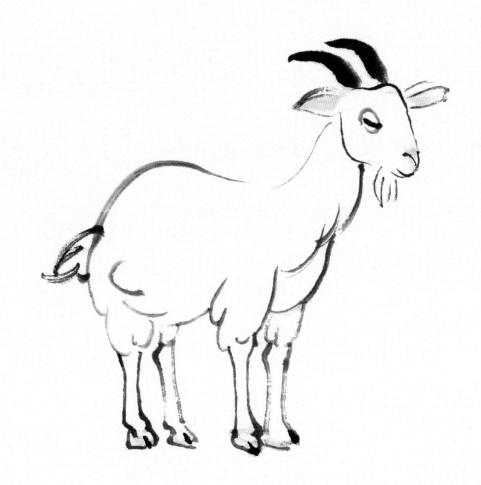

● 豬 ●

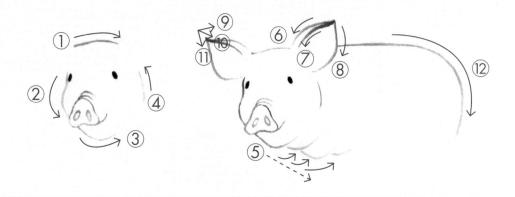

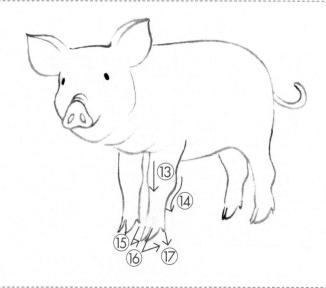

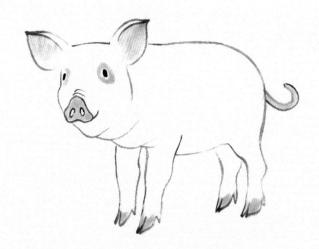

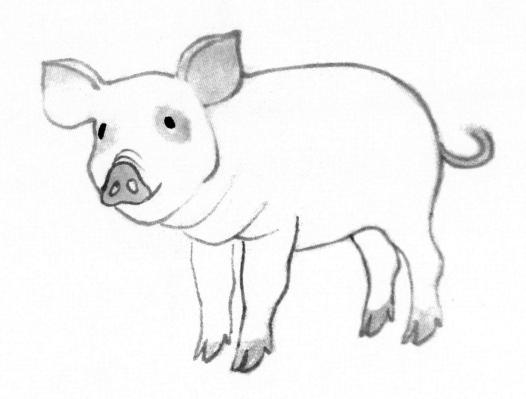

•• 樹能 ••

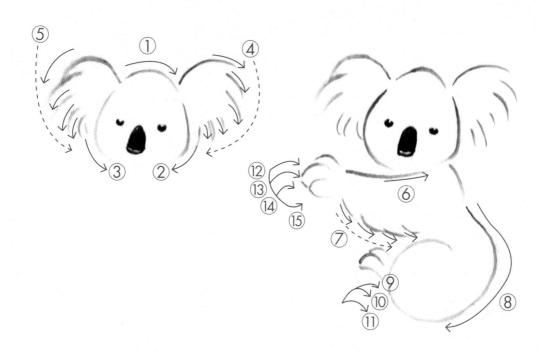

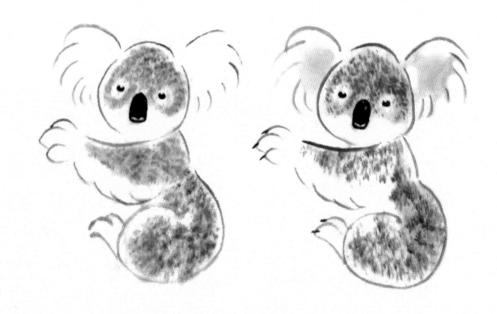

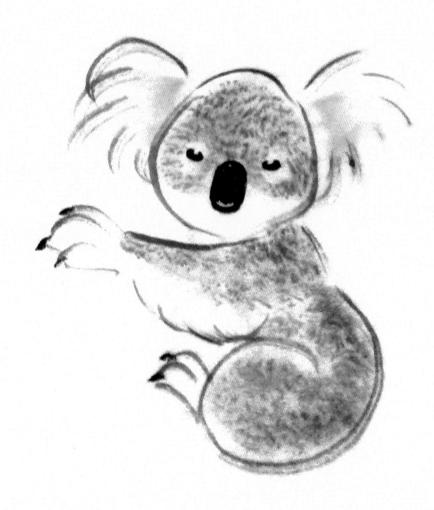

• 斑馬 •

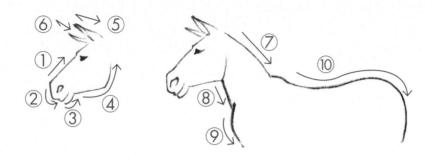

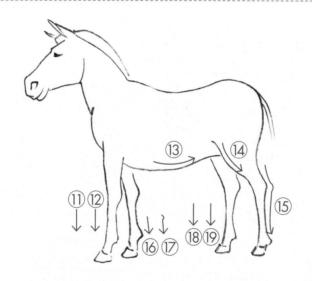

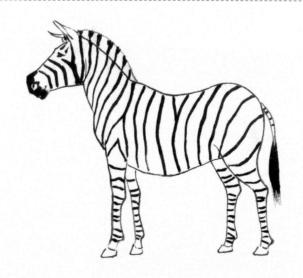

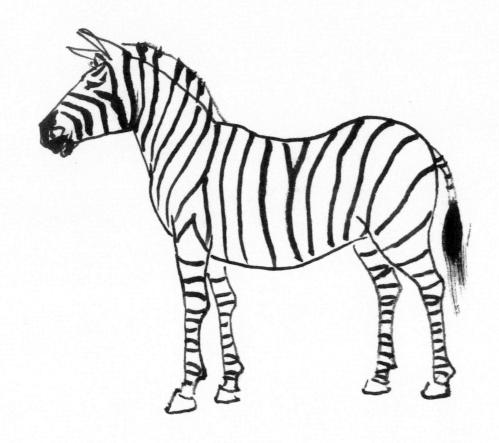

● 長頸鹿

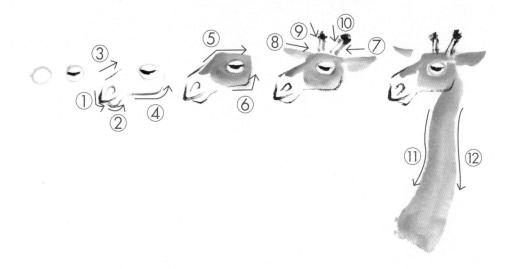

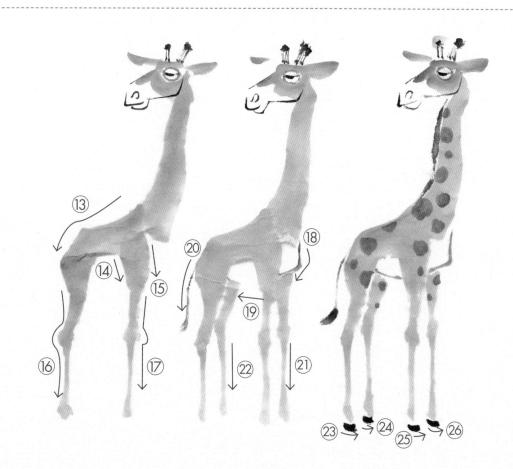

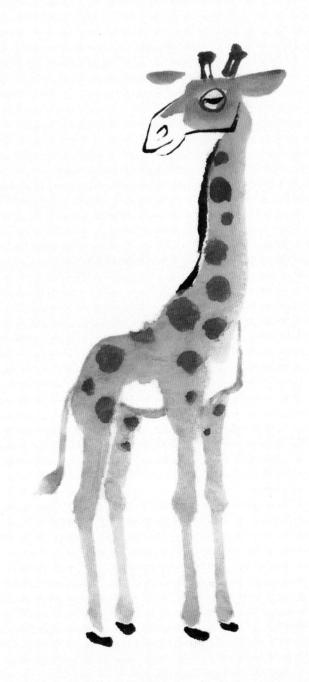

• 牛 •

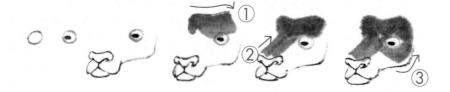

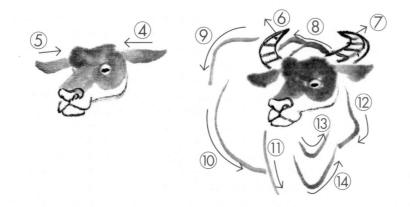

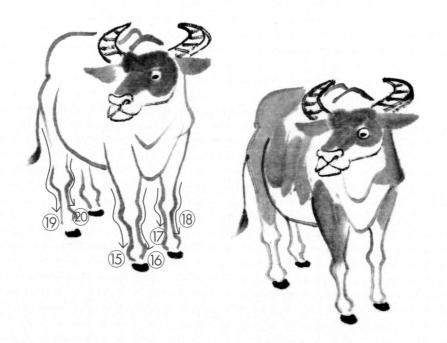

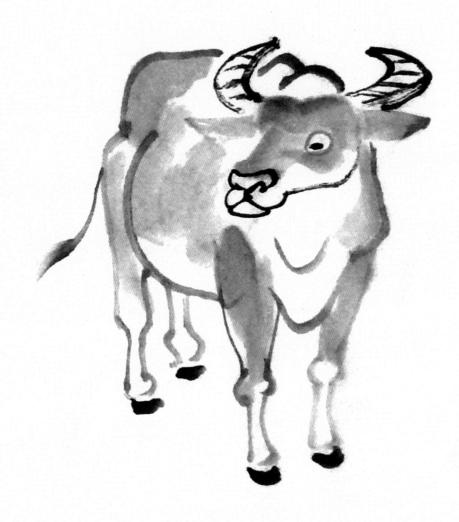

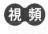

• 馬 •

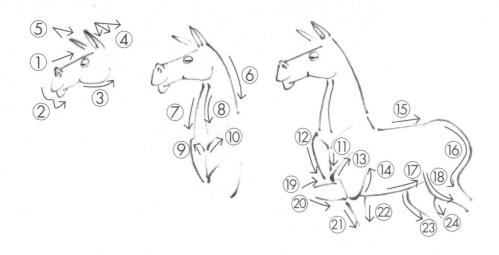

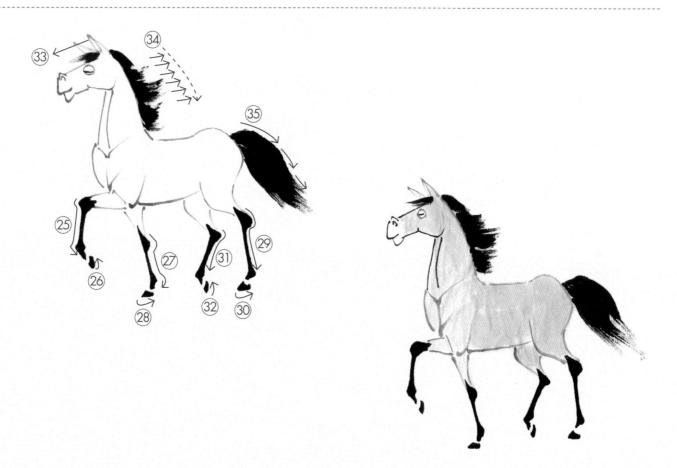

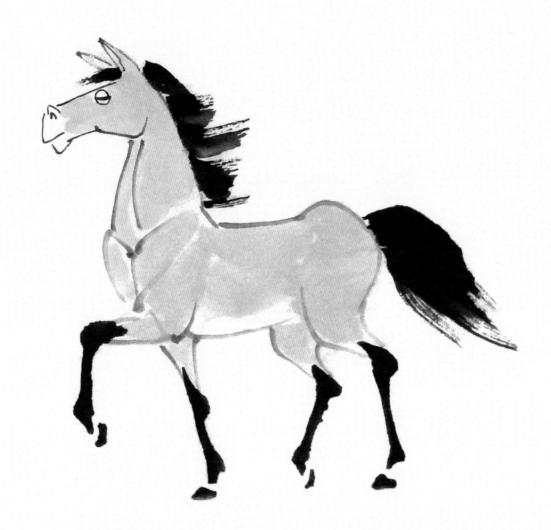

• 虎 •

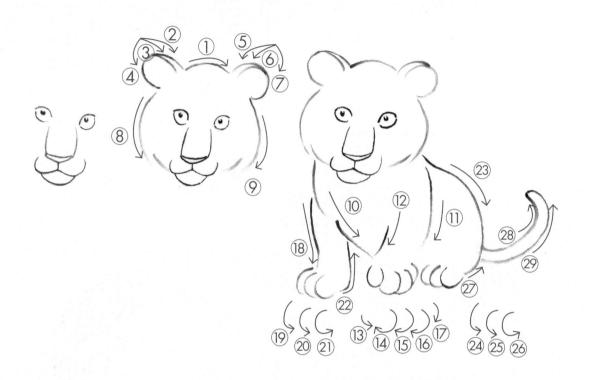

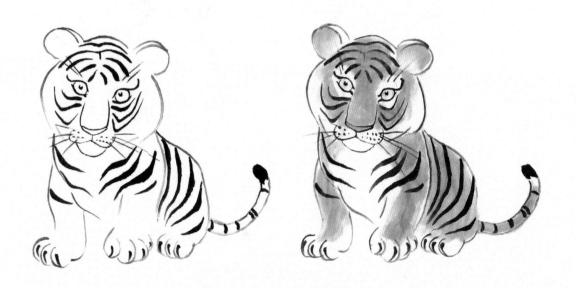

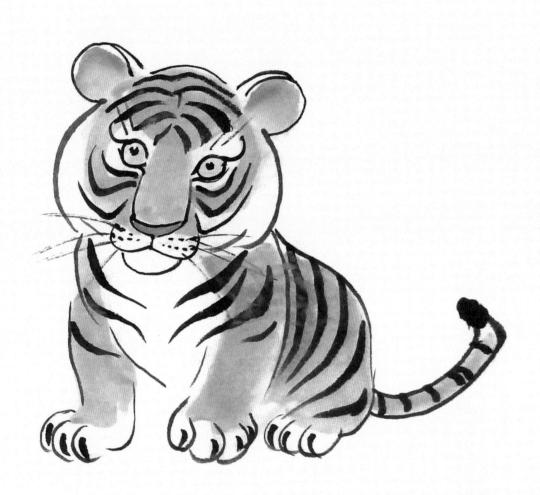

翁真如 綸

動物圖

責任編輯

吳黎純

視頻支援

夏柏維

裝幀設計

Sands Design Workshop

排 版

Sands Design Workshop

印 務

劉漢舉

出 版

中華教育

香港北角英皇道 499 號北角工業大廈 1 樓 B 室

電話: (852) 2137 2338 傳真: (852) 2713 8202

電子郵件: info@chunghwabook.com.hk 網址: http://www.chunghwabook.com.hk

發 行

香港聯合書刊物流有限公司

香港新界荃灣德士古道 220-248 號

荃灣工業中心 16 樓

電話: (852) 2150 2100

傳真: (852) 2407 3062

電子郵件:info@suplogistics.com.hk

印 刷

美雅印刷製本有限公司

香港觀塘榮業街 6 號海濱工業大廈 4 樓 A 室

版 次

2023年3月初版

©2023 中華教育

規 格

16 開 (240mm×230mm)

ISBN

978-988-8809-54-7

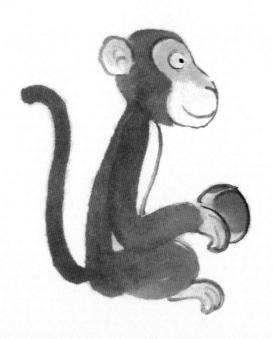